当代工笔画

唯美新视界

何专连

花鸟画精品集

Selected Meticulous Flowers-and-birds
Paintings of
He Zhuan Lian

● 何专连 著

海峡出版发行集团
THE STRAITS PUBLISHING & DISTRIBUTING GROUP | 福建美术出版社
FUJIAN FINE ARTS PUBLISHING HOUSE

何专连

福建云霄人。先后就读于厦门大学艺术学院美术系和中央美术学院国画系，美术学硕士，中国美术家协会会员，福建工笔画协会理事，福建青年美术家协会常务理事，福建省政协画院特聘画家，2019—2020年中央美术学院访问学者，厦门大学艺术学院中国画教研室主任、副教授，硕士研究生导师。作品曾多次参加全国性展览并获奖。

有作品及论文发表于《文艺研究》《美术研究》《中国画》《书与画》《美术界》《厦门日报》《海峡导报》《海峡摄影时报》《菲律宾商报》等刊物。

曾出版画集《当代实力派画家何专连花鸟画作品选》（中国文联出版社）

获奖情况

2021年　作品《故园晚秋》获2021中国（厦门）漆画展优秀奖。
　　　　作品《观音·物语》参加福建省政协画院书画展。

2018年　作品《梅园雪境》入选由中国文联，厦门市政府主办的"2018中华情·中国梦美术书法作品展"。

2014年　作品《家园·晴雪》参加第十二届全国美术作品展览。

2013年　作品《家园·晴雪》获福建省第七届百花文艺奖。

2012年　作品《寒露》获福建省首届美术院校教师优秀作品联展三等奖。

2011年　作品《家园·晴雪》获2011年中国（厦门）漆画展优秀奖。

2010年　作品《快雪时晴》参加全国首届现代工笔画大展

2009年　作品《春天里》参加福建省当代美术精品大展。

2007年　作品《晨露》参加第六届全国工笔画大展。

2006年　作品《霜后》参加2006年全国中国画作品展。

2005年　作品《霜晨》获2005年全国中国画作品展优秀奖。
　　　　作品《竹林深处》参加福建省第五届当代工笔画展。

2004年　作品及论文入编《当代名家花鸟画稿》。
　　　　作品《晓霜初著》参加全国中国画提名展。

2003年　作品《晨曦》参加全国当代花鸟画艺术大展。
　　　　作品《晚秋》参加第二届中国美术金彩奖作品展。
　　　　作品《栖》参加福建省第四届当代工笔画展。

2002年　作品《花季二》参加"纪念毛泽东在延安文艺座谈会上的讲话发表60周年"全国美术作品展。
　　　　作品《惊蛰》参加福建省第三届当代工笔画展。

2001年　作品《走过辉煌》参加"庆祝中国共产党建党八十周年"福建省美术作品展。
　　　　作品《处暑》参加福建省第二届当代工笔画展。

1999年　作品《深秋》参加第三届福建省书画作品展。

1997年　作品《花季》参加当代中国工笔画大展，获二等奖。

1996年　作品《恋》参加中国书画精品展，获优秀奖。

1994年　作品《水乡月韵》参加福建省第二届书画作品展。

脉脉花香意，悠悠故土情

——读何专连花鸟画

刘　赦（厦门大学艺术学院院长，教授，博士生导师）

花鸟画在中国画领域中是个特别的存在。它最晚独立成科，却拥有最为广泛的题材、最严格的法度程式，并呈现出最多的大师。这三个"最"使后学者在寻找传统与当代的契合中举步维艰。何专连在追寻艺术的旅途中苦苦求索了数十年，从一个山村的牧童到学有所成的专家教授，伴随着无尽的坎坷，取得了硕果累累的成就。何专连的画风既是传统的，也是当代的。

何专连，美术专业科班出身，接受过完整而又系统的美术教育，他人物、山水、花鸟通修，工写兼擅。在工写两极间都有极强的控制力和表现力。更为可贵的是，他始终保持着山里人那特有的质朴、率真与坦诚，始终保持着"羁鸟恋旧林，池鱼思故渊"的返朴归真的直觉式体道方式。其内心也始终荡漾着清澈与明亮的情绪，这驱使他用画笔表达对美好的向往和对幸福的祈祷。

可见，何专连画得很自足，也画得很笃定。

他坚定地立足于闽南亚热带风情的景致，他守望着这一片生于斯长于斯的最为熟悉的家园。他有"登山则情满于山，观海则情溢于海"的情怀，也有"万物静观皆自得"的心智。他对笔墨造型百般铸炼，澄怀观道，立象尽意，从而创造出温润、清隽的绘画风格，使其作品语言传递出田园诗般悠悠天地之气息，并最终形成个体独特的表现体系。

首先，何专连的画面基本以全景式的方式呈现，有宋人的气息，但又能融入现代构成的理念，运用平面构成原理重构花卉物象的空间关系，寓抽象寓意于花卉具象表达之中，这使其作品更具现代气质。

其次，专连的作品更多地融合了工与写的表现手法。勾填法、没骨法、撞水撞粉法、破黑破色法、泼墨泼彩法、积墨积色法、点虱法、勾皴点染等山水法，为表达画面需要，他会不择手段地综合或嫁接不同表现形式，作品远看是工笔，整体大气，近看却写意意味十足，妙趣横生，单纯中见丰富，随意中有精致品质。

再者，专连的作品讲究气息与意境，有相当的抒情意味。他非常注重有表现力的统一色调的营造，通常以一个主色调统领画面，辅以其他色彩相伴，色彩单纯中富于变化。同时，引入光影的概念，画面在状物上致力于光感的呈现，即在把握整体色调并讲求色彩冷暖关系的同时吸收西方绘画技法以表现光的映射或逆照，营造光色辉映、光雾迷离的艺术效果，但这种色调光感的表现却完全不同于西画中自然光源的设计，而仿佛是作者心灵深处智慧光芒的涌现，有一种神圣的味道，真所谓"皆灵想之所独辟，总非人间所有"（恽南田语），它似光非光，似雾非雾，使画面弥漫着淡淡的诗情，或典雅，或流动，或飘逸，或静谧，令人心旷神怡。看得出画家是把描绘的山花野竹、禽鸟、云雾等都生命化和情感化。"长于思与境偕"使何专连的花鸟作品具有一种别样的审美意味和美学价值。

何专连注重对传统文脉的延伸，立足对传统人文境界的追寻，他始终认为"传统的中国画"与"中国画的传统"所表达的意思是不同的，从而，坚持临摹、写生、创作、理论四位一体的创作模式便成为其坚守的路径。他在构思、取象、造境、施艺诸方面都能独出机杼，有所创造，古典的绘画形式在他的手中重新焕发出现代的审美意味。朝着这个方向继续前行，相信专连必将开垦出更为广阔的艺术新天地。

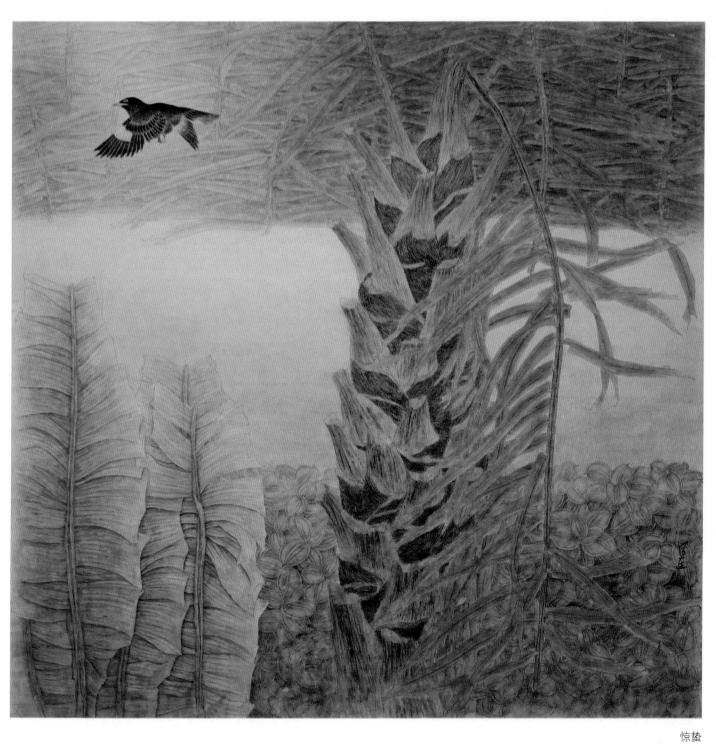

惊蛰

140cm×140cm

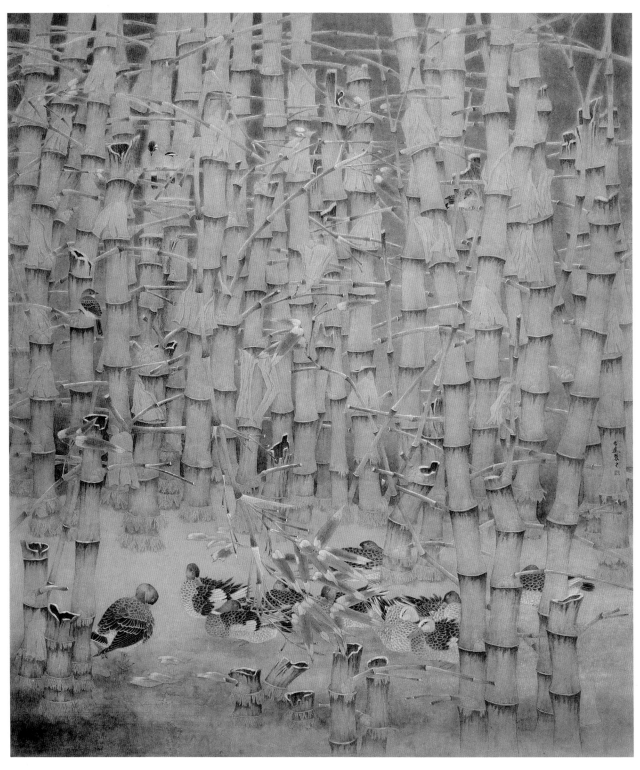

快雪时晴

180cm×220cm

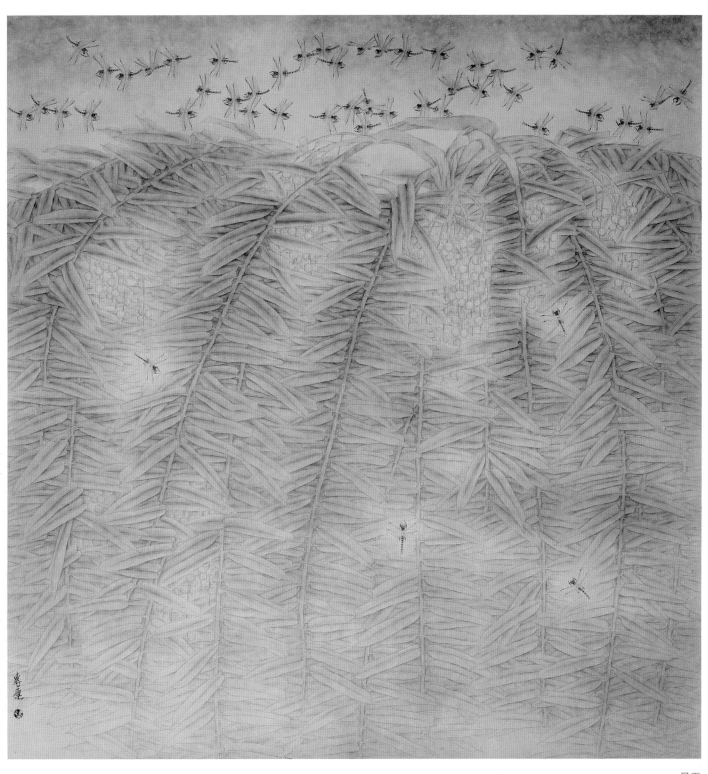

晨露

140cm×145cm

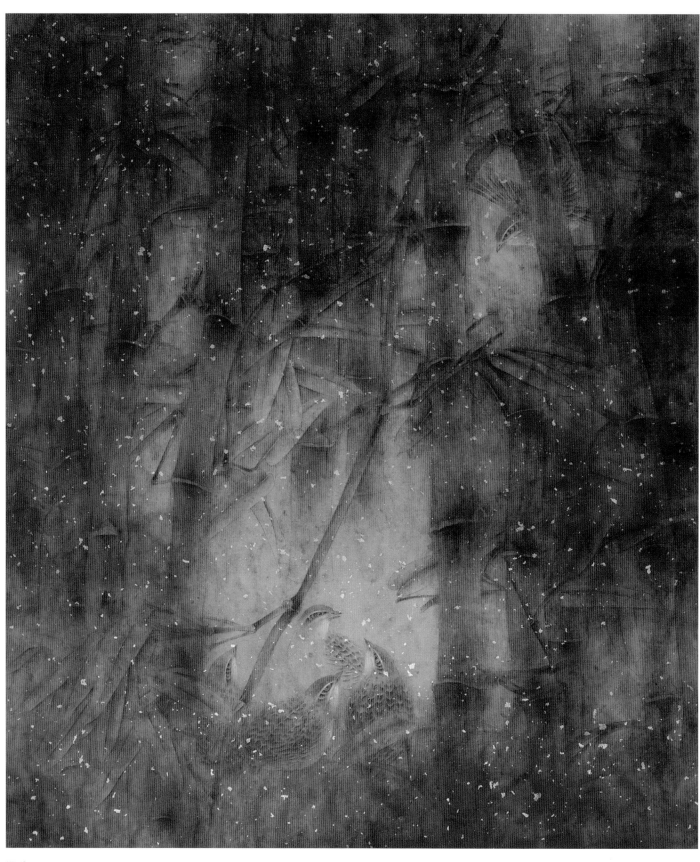

深秋

85cm×105cm

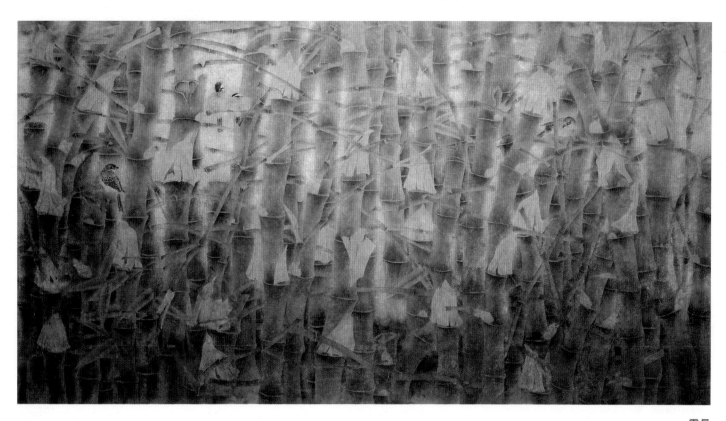

霜晨

180cm×97cm

霜晨（局部）

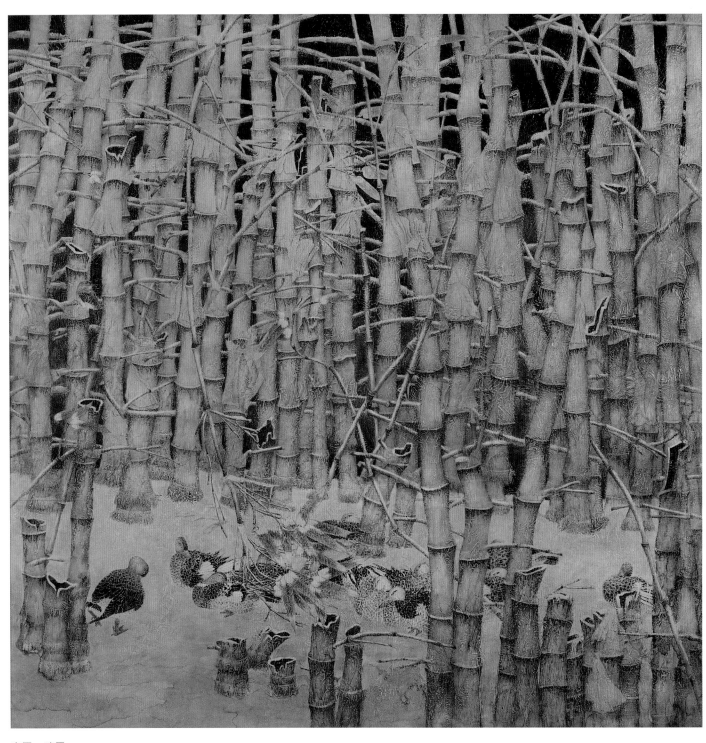

家园·晴雪

200cm×200cm

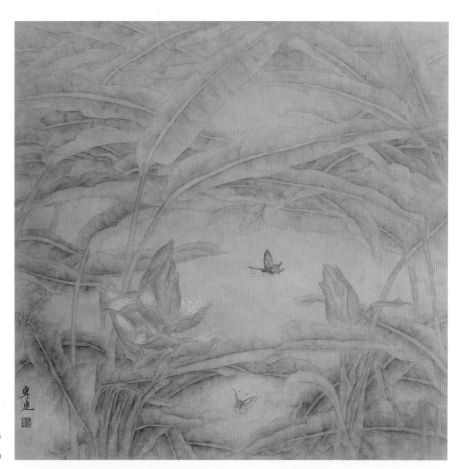

雨去花香逐蝶飞

90cm×90cm

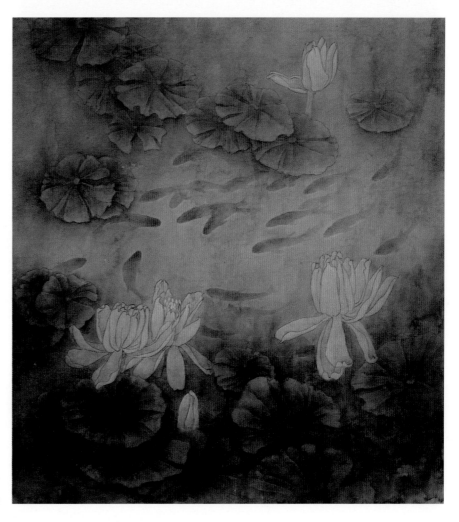

绕池闲步看鱼游

60cm×60cm

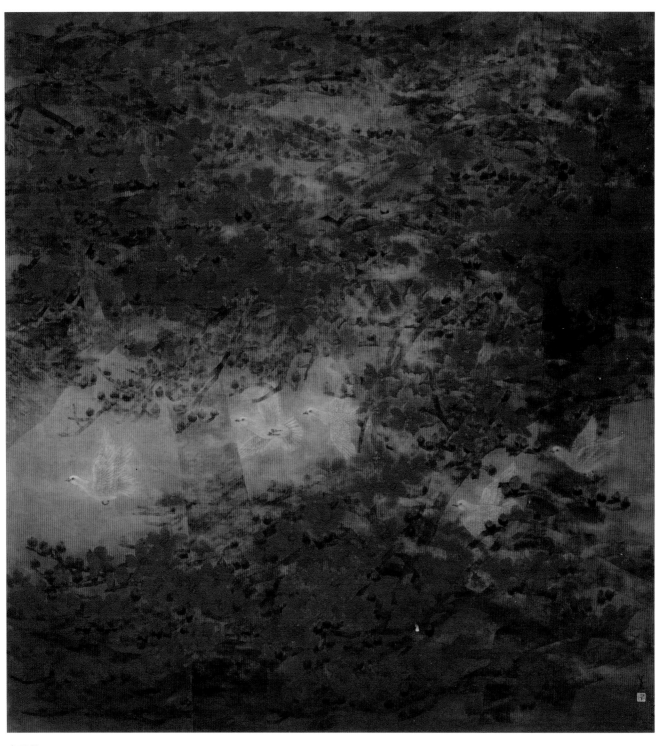

春天里

180cm×200cm

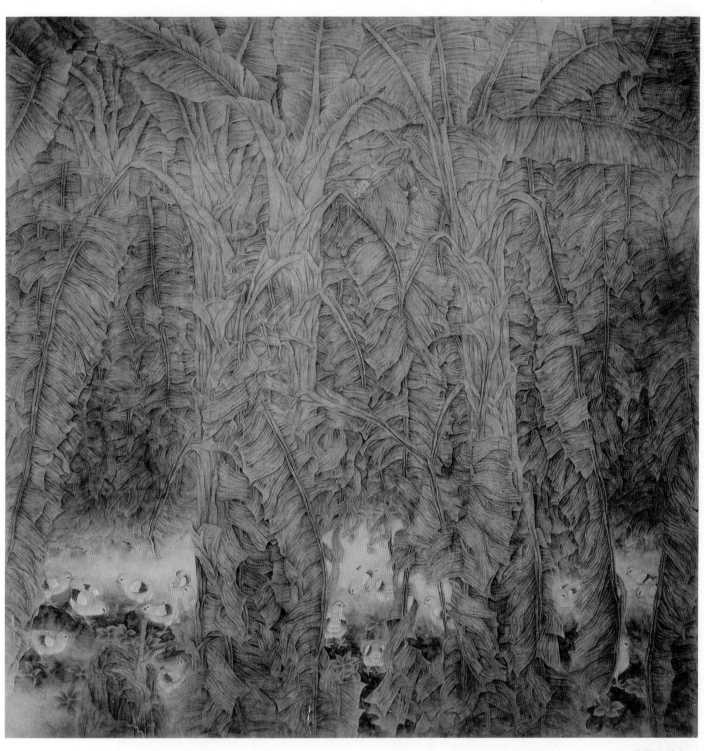

故园晚秋之一

190cm×220cm

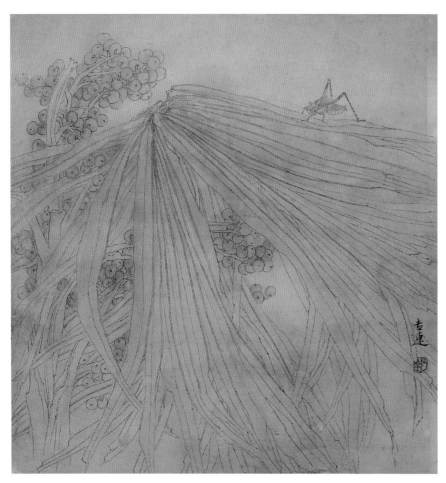

融

50cm×50cm

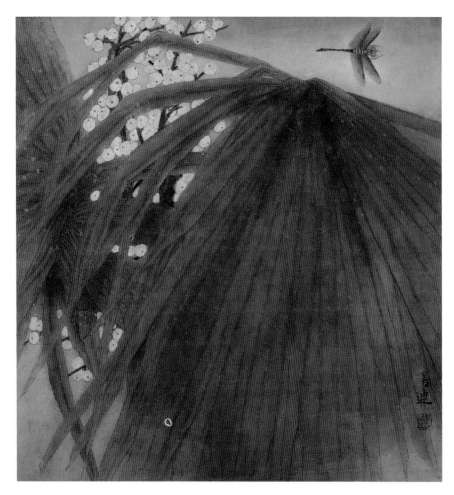

薰

50cm×50cm

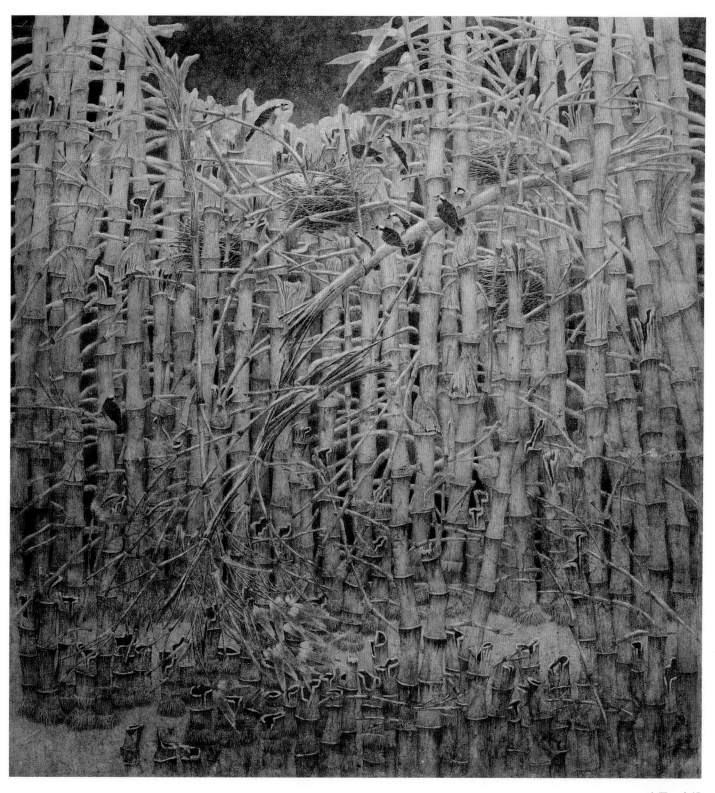

家园·守望

200cm×230cm

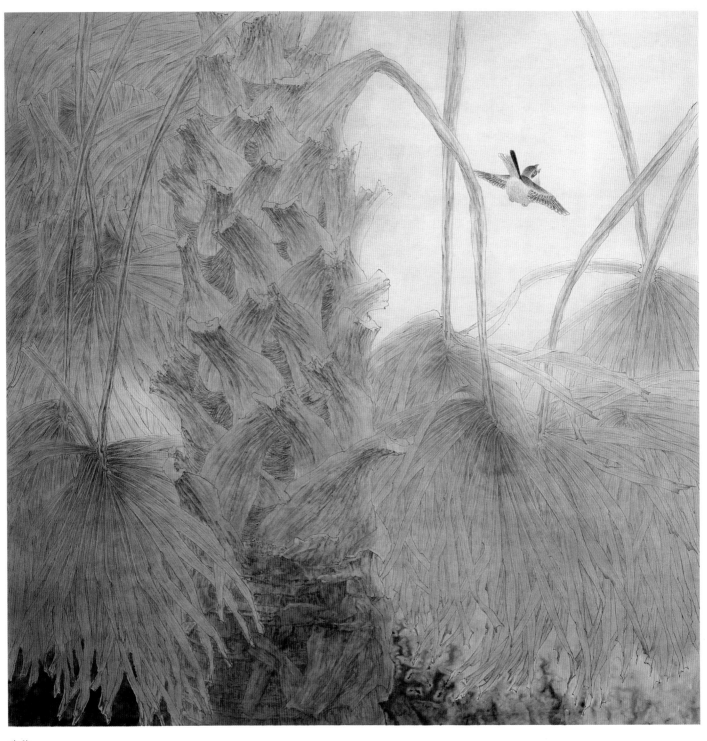

晚秋

140cm×145cm

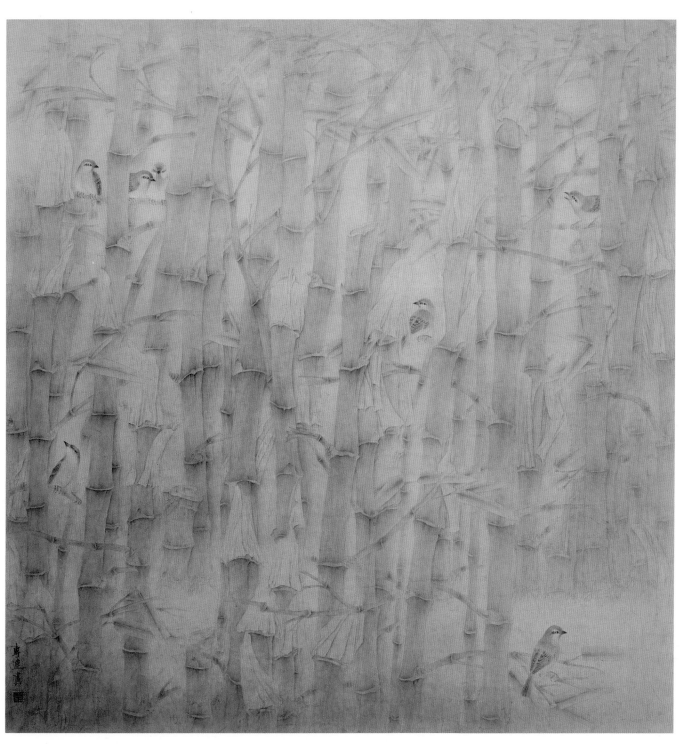

晨曦

140cm×145cm

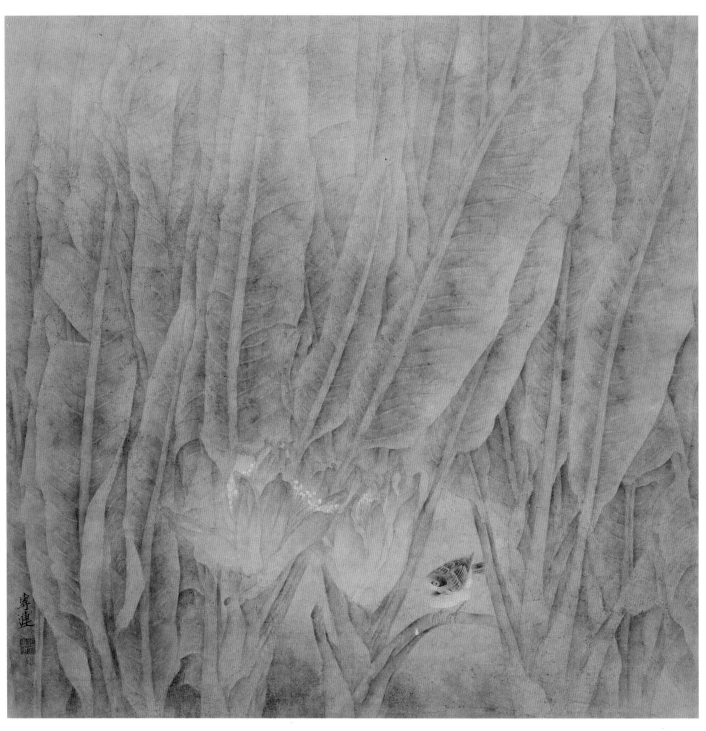

春上枝头

90cm×90cm

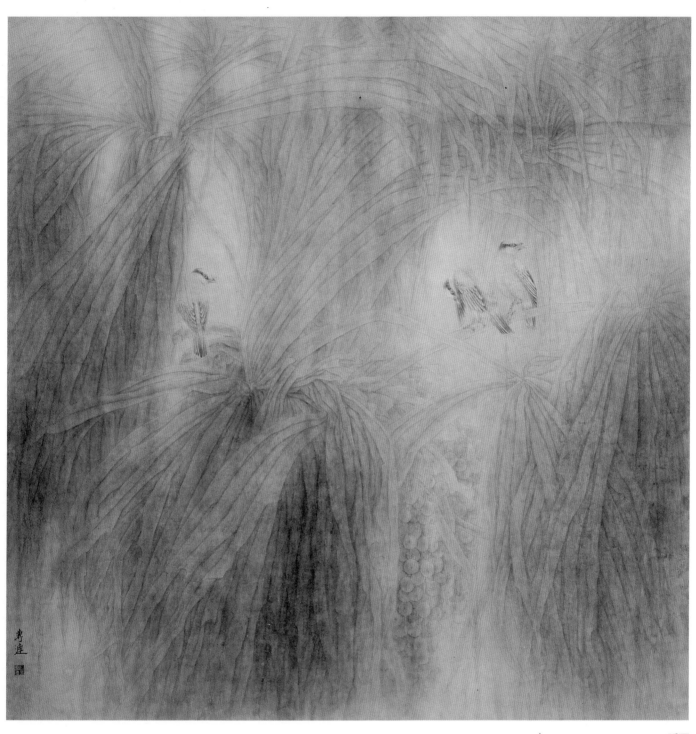

听雨

140cm×140cm

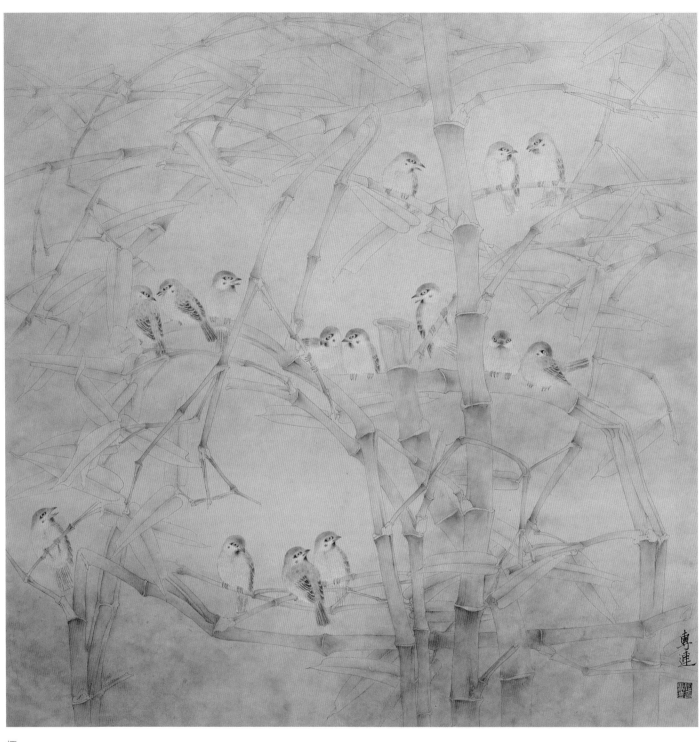

栖

90cm×90cm

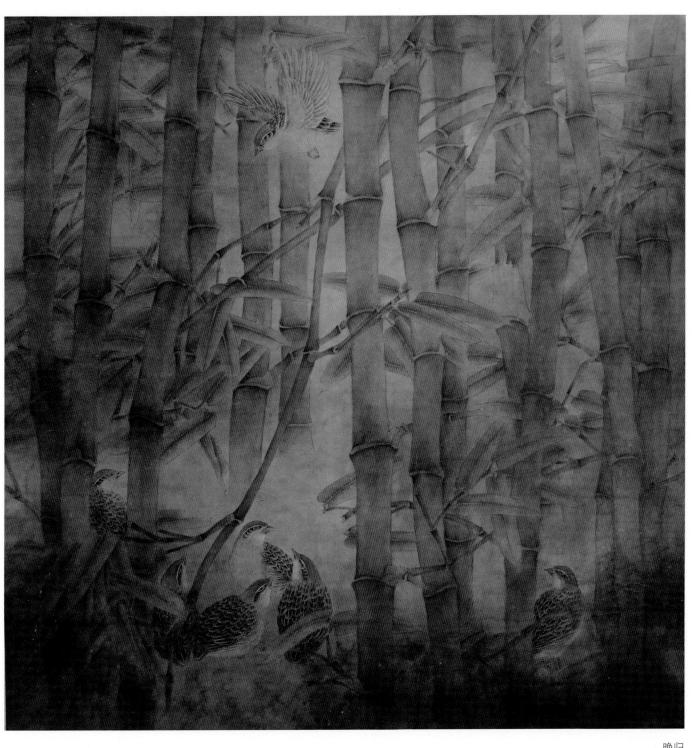

晚归

90cm×90cm

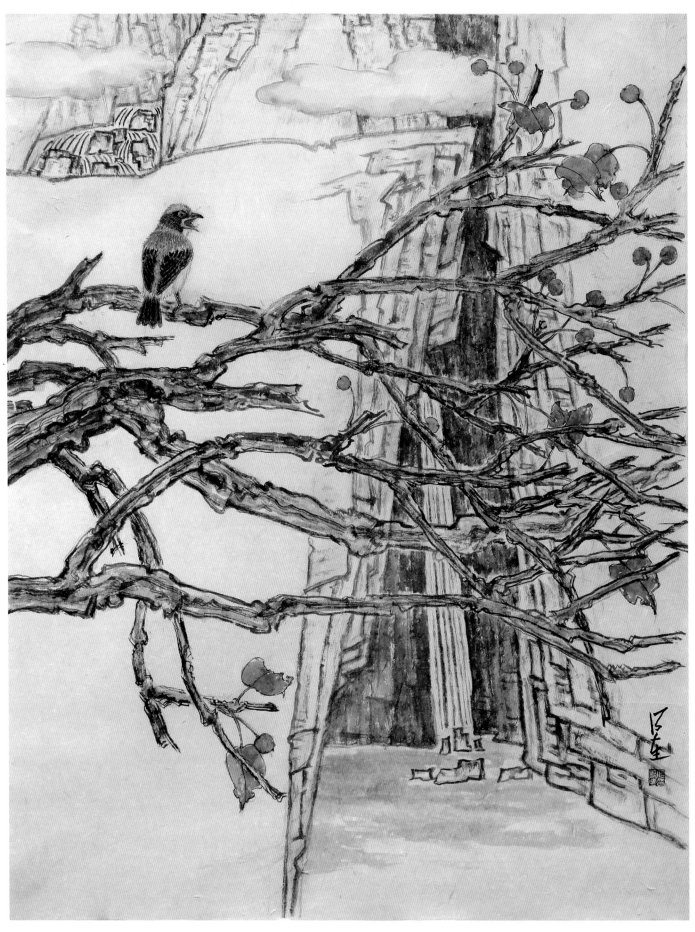

来去闲云晚秋山

80cm×102cm

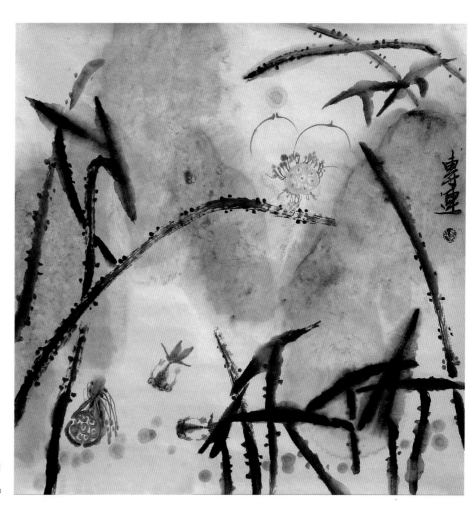

鱼戏莲叶间

68cm×68cm

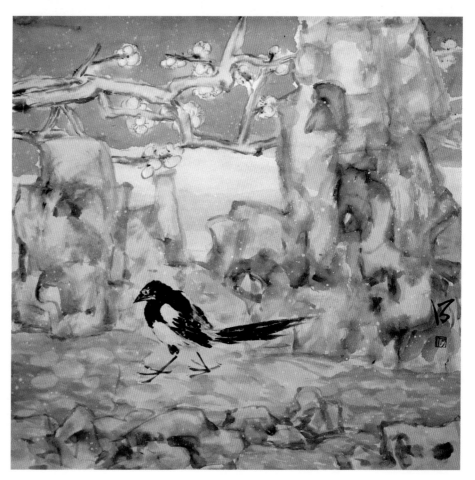

闲立寒塘烟淡淡

50cm×50cm

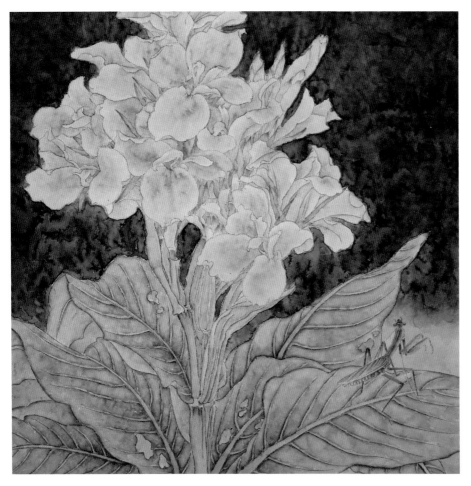

雨后花间晓自凉

33cm×33cm

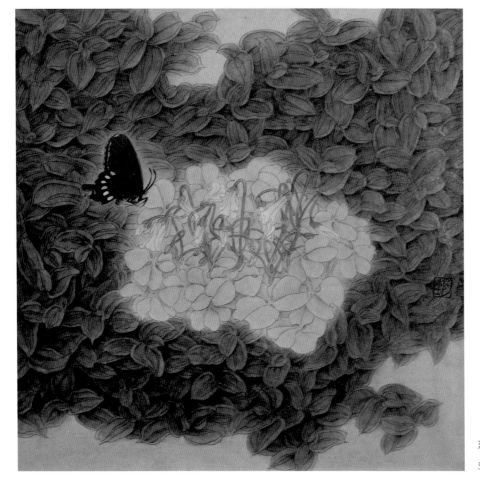

恋

50cm×50cm

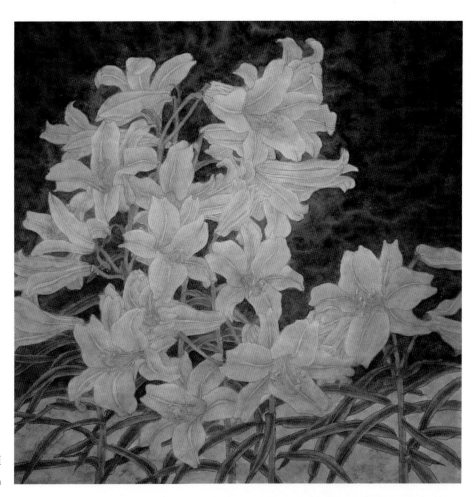

百合花开香满庭

33cm×33cm

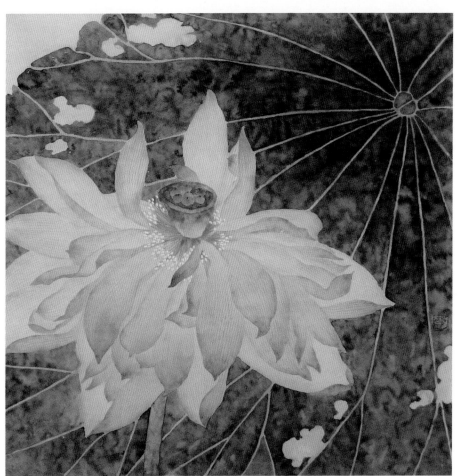

荷花含笑调薰风

60cm×60cm

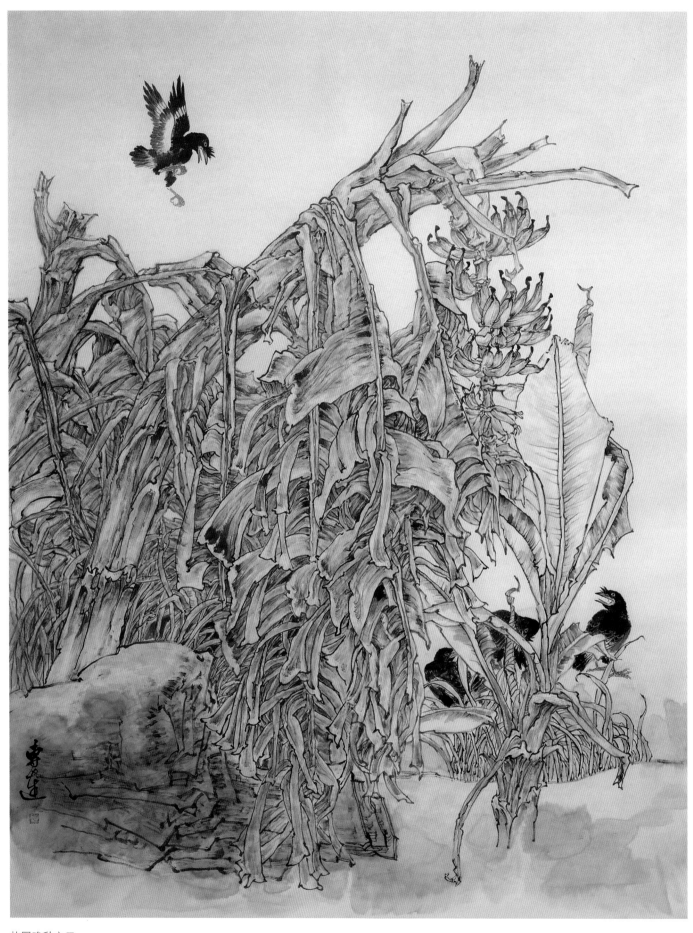

故园晚秋之二

120cm×180cm

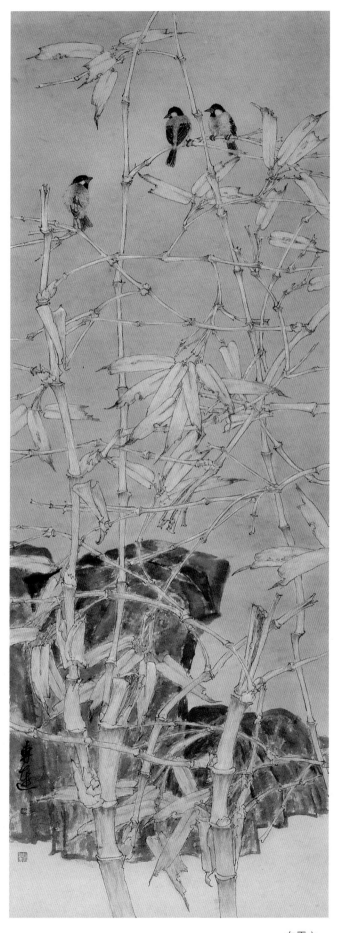

白露之一

68cm×216cm

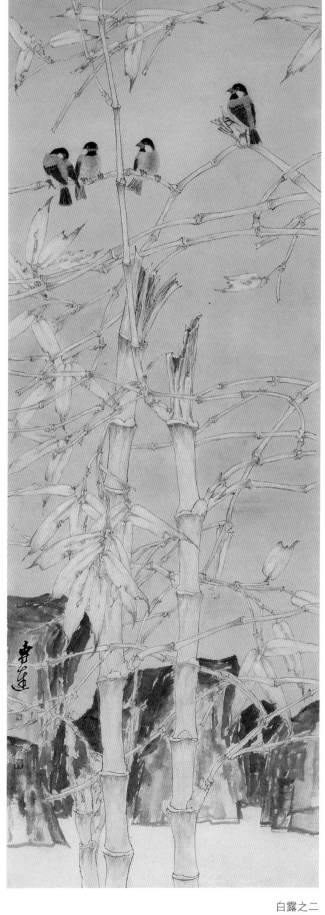

白露之二

68cm×216cm

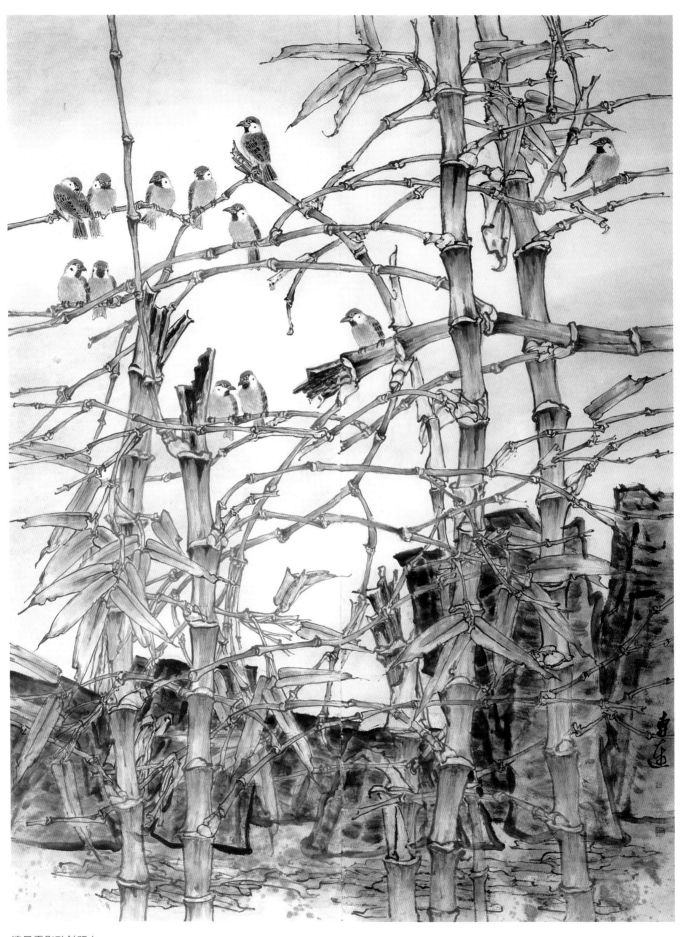

清风弄影醉斜阳之一

120cm×180cm

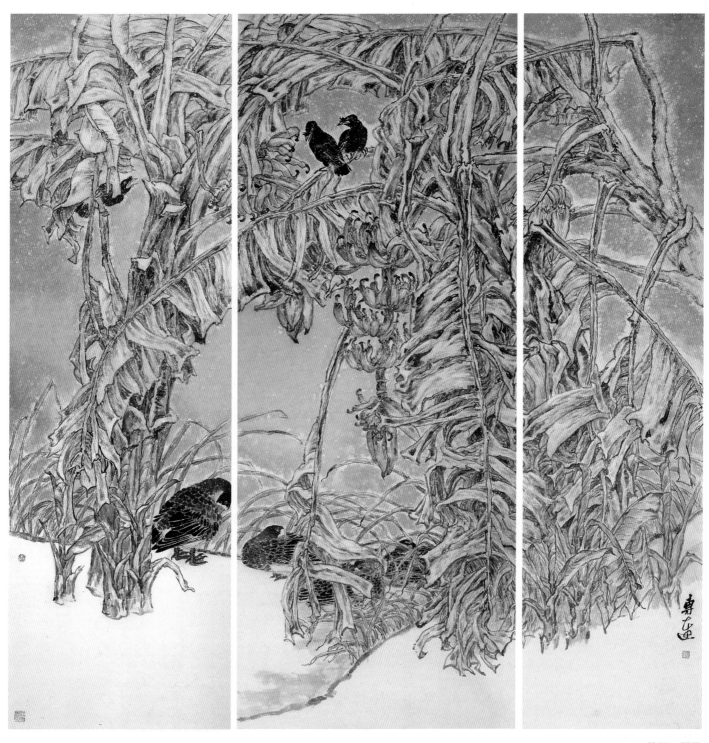

故园·雪霁

190cm×225cm

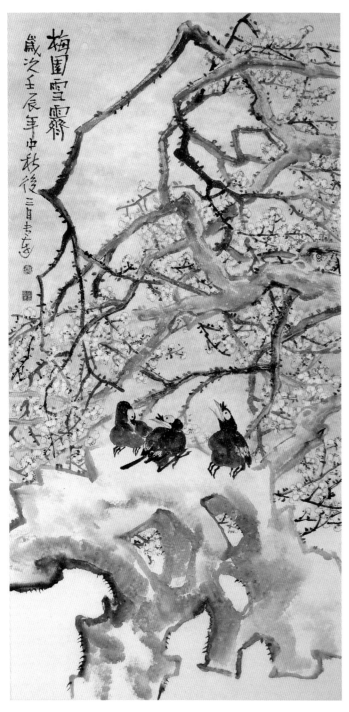

梅园雪境之一

68cm×136cm

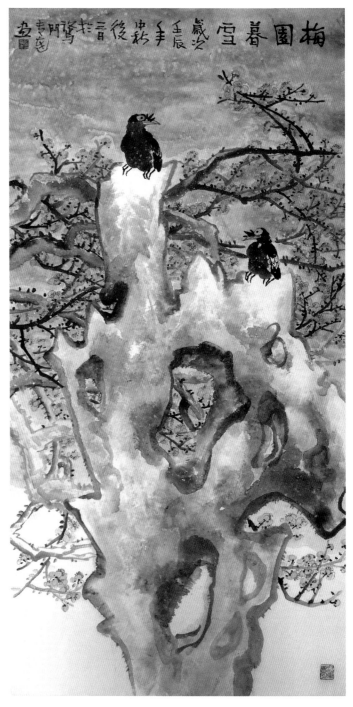

梅园雪境之二

68cm×136cm

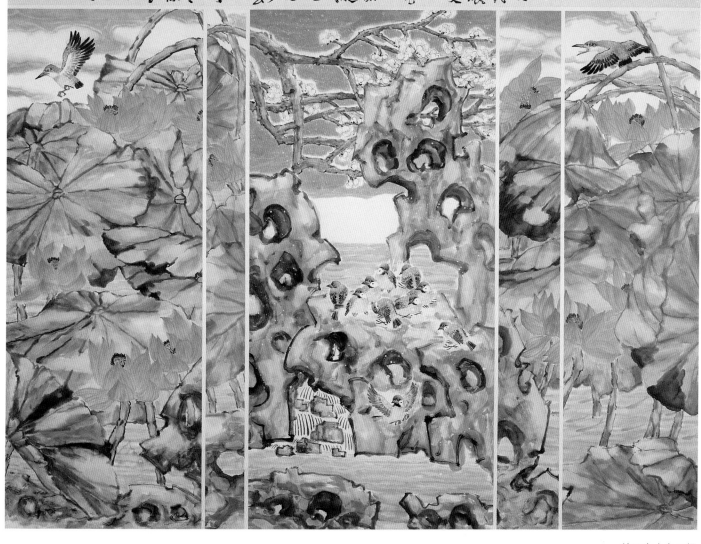

梦回山水白云间

230cm×195cm

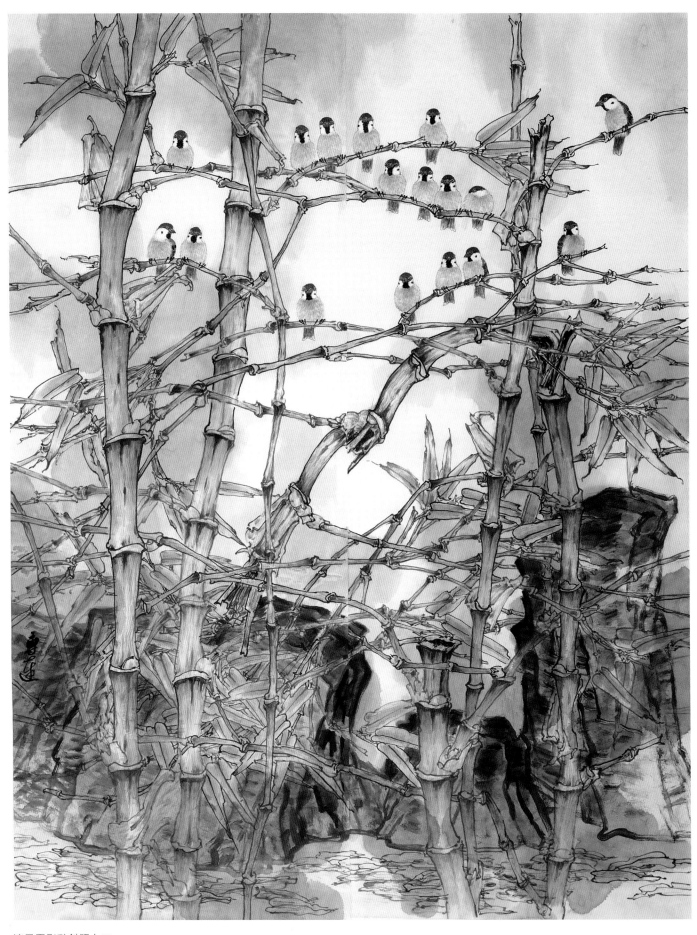

清风弄影醉斜阳之二

120cm×180cm